写 意 画

三步法

禽 鸟

蜡嘴鸟 / 麻雀 / 黄鹂鸟 / 寒雀 / 翠鸟 / 雄鹰 / 喜鹊 /
孔雀 / 相思鸟 / 鹌鹑 / 燕子 / 丹顶鹤 / 伯劳 / 太平鸟

卞真 著

上海人民美术出版社

图书在版编目（CIP）数据

写意画三步法·禽鸟 / 卞真著 . — 上海：上海人民
美术出版社，2024.1
ISBN 978-7-5586-2841-2

Ⅰ.①写… Ⅱ.①卞… Ⅲ.①花鸟画－写意画－国画
技法 Ⅳ.①J212
中国国家版本馆 CIP 数据核字（2023）第224662号

写意画三步法 · 禽鸟

著　　者	卞　真
责任编辑	潘志明　沈丹青
策划编辑	沈丹青
技术编辑	齐秀宁
装帧设计	潘寄峰
出版发行	上海人民美术出版社
	（上海市闵行区号景路159弄A座7F　邮编：201101）
印　　刷	上海颛辉印刷厂有限公司
开　　本	889×1194　1/16　2.75印张
版　　次	2024年1月第1版
印　　次	2024年1月第1次
书　　号	ISBN 978-7-5586-2841-2
定　　价	48.00元

CONTENT

一、画前必读

1.写意禽鸟画简介

中国写意花鸟画既要有禽鸟的表现又要有花木蔬果的陪衬，这样才能在画面上产生鸟语花香、诗情画意的艺术效果。

中国人从古到今喜爱禽鸟，通过对禽鸟形象的塑造，表达了人们对吉祥平安美好生活的祈求和愿望，在禽鸟的形象上赋予了象征的意义。如雄鹰"英雄豪杰""奋进""拼搏"，寿带鸟"长寿""吉祥"，相思鸟、鸳鸯鸟"恩爱""美满"，白头鹎加牡丹"富贵（到）白头"，喜鹊加梅花"喜上眉梢"，仙鹤加松树"松鹤延年"，孔雀"文彩斑斓""风姿绰约"。诸如此类，无不反映了中国人通过花鸟画传达积极向上、健康美好的生活情趣。

近代海上画坛出现了程十发、唐云、江寒汀、林风眠和黄幻吾等众多中国花鸟画大师。本书作者卞真是江（寒汀）派第三代传人。其中国花鸟画师从江派传承者钱行健、陈世中，在中国花鸟写意画法上有独到的领悟和丰富的教学经验。其编著的《写意画三步法——禽鸟》，循序渐进地介绍了从单个到成对共20多种禽鸟写意画法步骤。其禽鸟造型准确、形象生动，笔墨精湛、取舍得当，条理清晰、简明易学。本书为学习中国写意花鸟画者提供了较为理想的学习范本和参考资料。

2.绘画工具介绍

中国写意画有它自己独特的工具和材料，就是我们平时所说的"文房四宝"笔墨纸砚等。

（1）笔

国画中最基本的工具就是毛笔，毛笔按其性质可分为硬毫、软毫、兼毫三种。初学国画，只要配备三种笔就可以了：一种是狼毫笔，属硬毫，这种笔强韧富有弹性，画线条、枝干，勾筋等最为适宜。另一种是羊毫大楷或羊毫斗笔，这类笔属软毫，弹性差，但含水量较多、蓄墨较多，适合画较大面积的色彩。再一种是兼毫笔，性能介于狼毫笔与羊毫笔之间，有一定的含水量和弹性。新买来的笔，要用温水泡开，然后洗净笔毛中的胶水，方可使用。画完后，也应将笔中的墨或色洗干净，放进笔筒或用笔帘卷起来。

（2）墨

以前学画习字用墨锭磨墨，很费时间，现在有墨汁出售，非常方便，用时只要倒出就可以使用了。用多少倒多少，少倒为好，余下的墨汁不要倒回瓶中，因为用过的墨汁中有水，时间长了，瓶中的墨汁会变质发臭。

（3）纸

中国写意画用的纸是生宣纸。练习时用毛边纸、元书纸也可，当然以生宣纸为最佳。宣纸有三尺、四尺、六尺之分。刚学画练习时，可将四尺宣纸裁成三张（亦称四开三）或六张（亦称四开六）。若搞创作可根据各人的爱好随意裁定。

（4）砚

砚台是磨墨用的，现在市场上有墨汁出售，不用

笔

墨汁

纸

砚台也可，墨汁倒在调色盘中即可使用，或小盘子、小碟子亦可代砚台使用。

（5）颜料

中国画颜料有锡管装的，质量、效果非常好。如上海马利牌中国画颜料，市场上均有出售，有整盒也有零售，非常方便。

（6）其他工具

其他工具，作画时也是必备的，缺一不可。

①调色盘。文具店里出售的长方形的22格的调色盘，使用、携带都很方便。家里用过的旧的小盘子、小碟子亦可代砚台使用。②笔洗。茶杯、空瓶、塑料杯等均可。③垫毡。羊毛毡最为理想，旧报纸也可用。④镇纸。压在纸上的重物，铜、铁、石块等都可以。

颜料

3.用笔用墨方法

画中国写意禽鸟就是用毛笔、墨、颜料在生宣纸上作画，以写意点乩、披羽丝毛等方法画出各种禽鸟活泼灵动、千姿百态的形象。其中根本是解决用笔用墨的问题。

（1）执笔方法及姿势

画国画的执笔方法一般与写书法相同，常用的是"五指执笔法"（见图1）：右手的大拇指和食指的指端相对，用力握住笔杆，中指的指端在笔杆的外左侧，把笔杆向内右侧勾进来，无名指放在笔杆的内右侧，指甲旁侧顶住笔杆，把笔杆向左外侧推，小指辅助无名指，这样五指共同用力，紧密配合，使笔灵活向各个方向运动。

学会了执笔的方法后，还要注意作画时的姿势。如果坐着画，那么人上身要坐正，抬头含胸，腰盘、两足要自然放平，右手执笔要悬腕、悬肘，左手按着纸。

站着画最好，悬着手臂执笔（见图2），便于顾全大局、审时度势，控制总体效果，也便于用气运力。

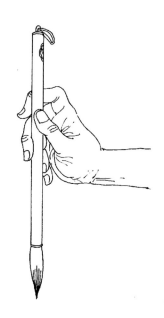

图1 五指执笔法

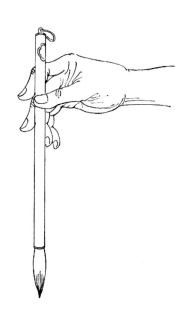

图2 悬臂执笔法

（2）用笔

要掌握用笔，先要知道毛笔头的结构。毛笔头有三部分组成：一是笔根，二是笔肚，三是笔尖。笔尖也叫笔锋。用笔方法主要有三种：

①中锋（见图3）：笔杆和纸面垂直，笔锋在一画当中运行，这种用笔方法叫中锋。中锋用笔一般用狼毫笔，用作勾线较多。

②侧锋（见图4）：笔杆略倒向右面，笔锋偏离一画中心，但未到一画的边上，这种用笔方法叫侧锋。侧锋一般用兼毫提笔，用来点乩、丝毛或上一定面积的颜色，在运笔时可以用到笔肚这个部位来画。

③偏锋（见图5）：笔杆偏向右面，笔锋在一画的边上运行，这种用笔方法叫偏锋。偏锋一般用羊毫提笔来渲染大面积的上色等等，在运笔时，可以用到笔根的部位。

这三种用笔方法在实际运用时，都要有起笔、行笔、收笔的三个动作。按照这三个动作画线条，那么画出的线条含蓄、挺拔、有韵味。

（3）用墨

画好中国画的关键，除了用笔以外，就是用墨了，而用墨的关键在水。常言道"墨分五色"，其实是水在起作用。

①焦墨：用笔蘸墨汁直接画出，不加水。

②浓墨：墨汁加少量水调好画出。

③次浓墨：浓墨再加水调好画出。

④中墨：次浓墨再加水调好画出。

⑤淡墨：中墨加水调好画出。

⑥次淡墨：淡墨加水调好画出。

"墨分五色"之说的"五"，并不是墨只可分五个层次，这"五"字可以理解为很多个层次。

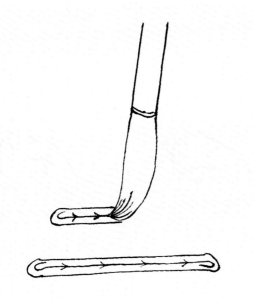

图3 中锋用笔

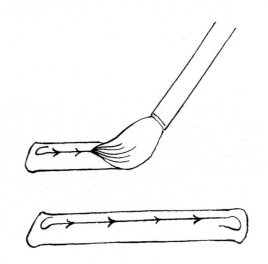

图4 侧锋用笔

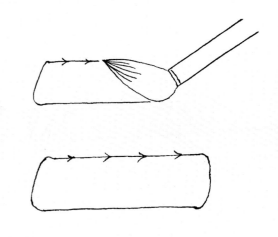

图5 偏锋用笔

4.鸟的结构简图

鸟主要由头（嘴、眼、耳、喉）、颈、背、翅、尾、胸、腹、腿、爪等部分组成（见图6）。

5.鸟的形体简图

鸟的形体呈蛋形（椭圆形），头部是较小的蛋形。两个蛋形组合，加上翅、尾和爪，即成鸟体（见图7）。

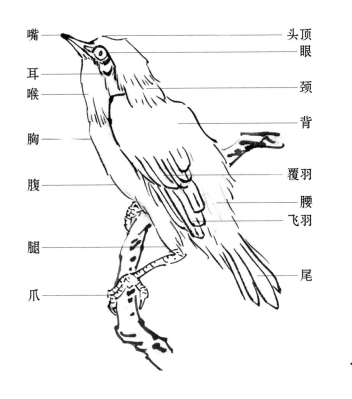

嘴
耳
喉
胸
腹
腿
爪

头顶
眼
颈
背
覆羽
腰
飞羽
尾

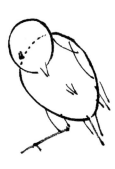
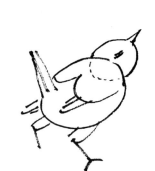
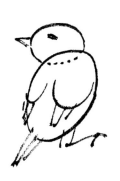
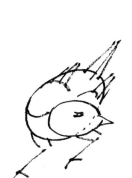
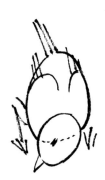

图6 鸟的结构简图

图7 鸟的形体简图

一、单个禽鸟画法

1. 麻雀

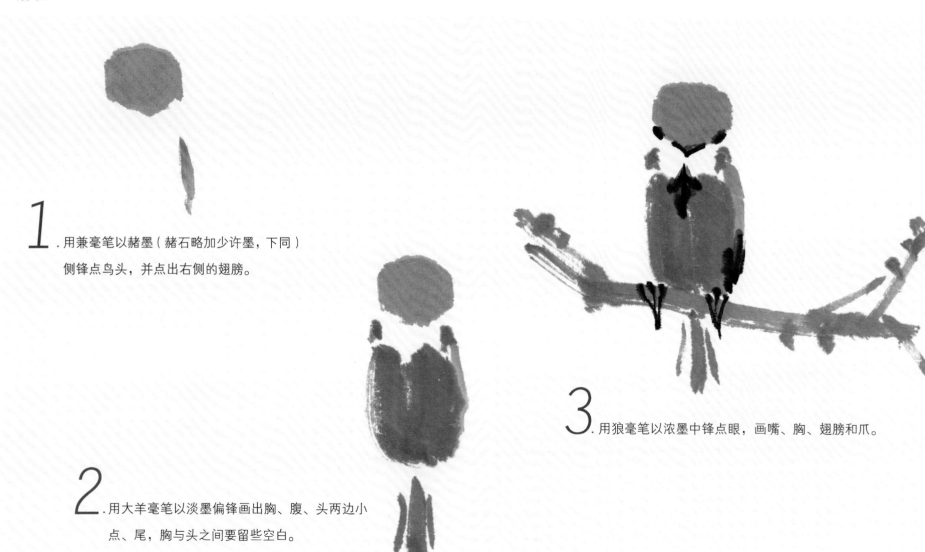

1. 用兼毫笔以赭墨(赭石略加少许墨,下同)侧锋点鸟头,并点出右侧的翅膀。

2. 用大羊毫笔以淡墨偏锋画出胸、腹、头两边小点、尾,胸与头之间要留些空白。

3. 用狼毫笔以浓墨中锋点眼,画嘴、胸、翅膀和爪。

2. 小鸡

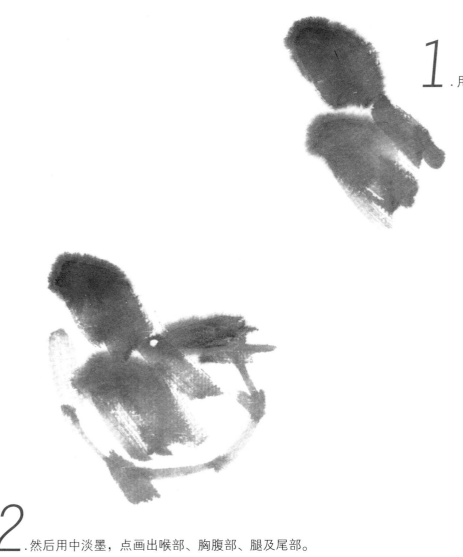

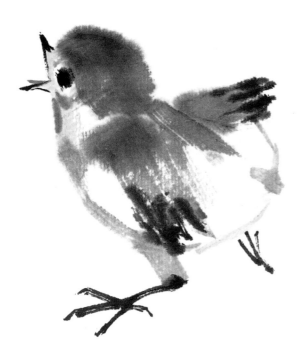

1. 用兼毫笔以中墨侧锋丢出头部、翅膀。

2. 然后用中淡墨，点画出喉部、胸腹部、腿及尾部。

3. 用狼毫笔以浓墨中锋画出眼、嘴、爪，用黄色点耳，用红色点冠。

3. 蜡嘴鸟

1. 用狼毫笔以浓墨中锋勾嘴，圈点眼部，侧锋画头部、喉部。

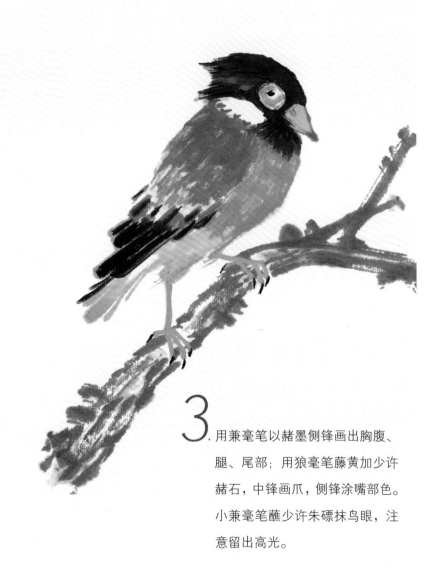

2. 用兼毫笔以赭墨加少量花青色，侧锋画出背。用狼毫笔以浓墨中锋添上覆羽和飞羽，覆羽比飞羽要淡些。

3. 用兼毫笔以赭墨侧锋画出胸腹、腿、尾部；用狼毫笔藤黄加少许赭石，中锋画爪，侧锋涂嘴部色。小兼毫笔蘸少许朱磦抹鸟眼，注意留出高光。

4. 太平鸟

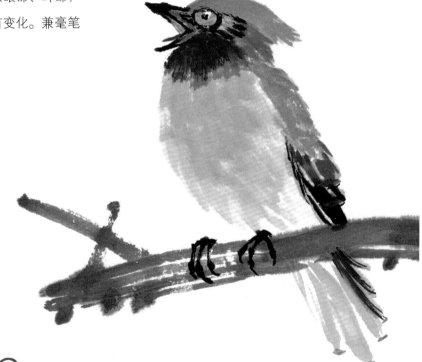

1. 用狼毫笔以浓墨中锋勾嘴，圈点眼部、耳部，侧锋画喉部，墨色从深到浅要有变化。兼毫笔用赭墨侧锋画头部。

2. 用兼毫笔以赭墨侧锋画背部，笔蘸赭石加少许水画胸、腹、尾部，用笔要虚灵。再用狼毫笔淡墨画覆羽，浓墨画飞羽。

3. 略干后，以浓墨画爪和尾羽侧面。在翅羽尖、尾羽处点上黄红点。

5. 寒雀（黑鹎）

1. 用兼毫笔以浓墨侧锋画出翅膀、覆羽（中墨）、飞羽，浓墨乱出胸腹、腿部。因鸟儿通体黑色故要注意区别翅膀、胸腹之间的墨色深浅变化，使鸟儿的各部分明。

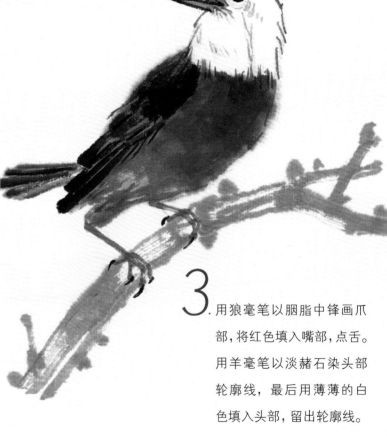

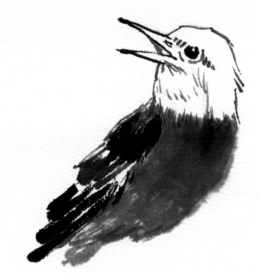

2. 用狼毫笔以浓墨中锋画嘴、点眼，再以淡的线条勾出头部轮廓。

3. 用狼毫笔以胭脂中锋画爪部，将红色填入嘴部，点舌。用羊毫笔以淡赭石染头部轮廓线，最后用薄薄的白色填入头部，留出轮廓线。

6. 红点颏鸟

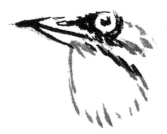

1. 用狼毫笔以浓墨中锋勾嘴，圈点眼部，用中墨画耳部、喉部。

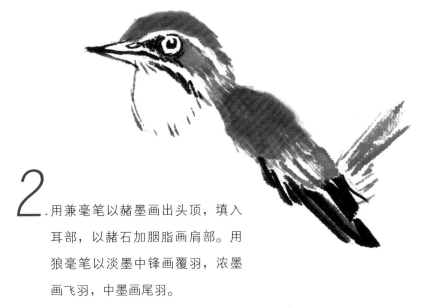

2. 用兼毫笔以赭墨画出头顶，填入耳部，以赭石加胭脂画肩部。用狼毫笔以淡墨中锋画覆羽，浓墨画飞羽，中墨画尾羽。

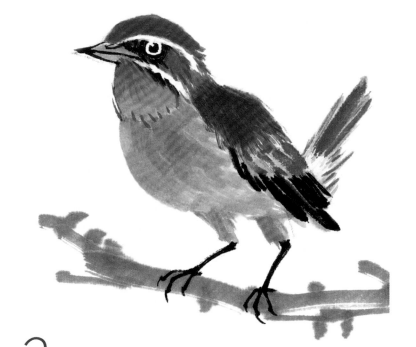

3. 用兼毫笔以朱红色填入喉部，用赭石侧锋画出胸、腹、腿部，用浓墨画爪，用淡花青染嘴、覆羽、飞羽和尾羽。

7. 翠鸟

1. 用兼毫笔以中墨（笔尖略加浓墨）画背部，上深下浅，用笔要虚灵。用中墨点出覆羽。

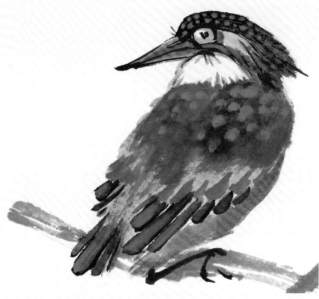

3. 用兼毫笔调头青色点出头部冠羽上的斑点，继续调头青色点背部（上重下轻），覆染飞羽和尾羽；用汁绿画腰部、背羽下部虚处；用淡花青圈眼部；用黄色点耳部；用赭色染腹部；用红色画嘴部；用胭脂画爪子。

上色小诀窍: 国画石色(矿物质颜料)如头青、二青、三青、头绿、二绿、三绿、赭石等用法，一般是先墨，或先用其他近似色打底，再上石色。下同，不再复述。

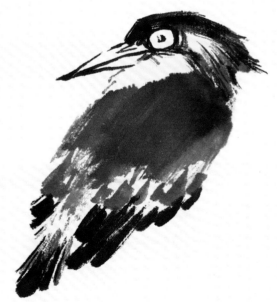

2. 再用浓墨勾嘴，圈点眼部、耳部、头部、飞羽和尾羽。用淡墨画喉部。

8. 黄鹂鸟

1. 用狼毫笔以中墨中锋勾嘴部、眼部、头部，再用浓墨画贯眼黑纹。

2. 用狼毫笔以中锋勾背部和覆羽，蘸浓墨画飞羽和尾羽。

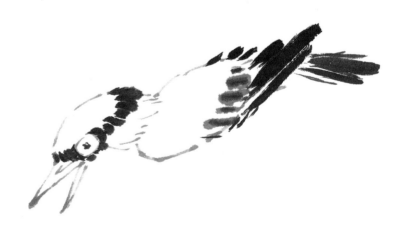

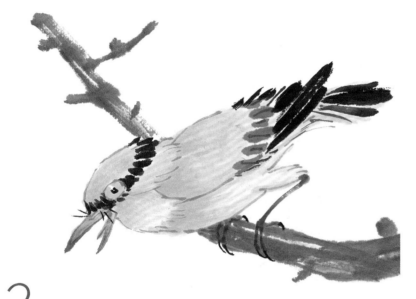

3. 接着用中墨画喉部、腹部、腿部等。用兼毫笔调藤黄（笔尖蘸少量朱磦色）以侧锋画出头部、背部、喉部、胸腹。注意色彩的深浅变化。最后用薄朱磦圈眼，用粉红色填嘴，用深红色画爪子。

9. 鱼鹰

1. 用狼毫笔以浓墨中锋勾嘴，圈点眼部、头顶、喉部。

2. 用兼毫笔以浓墨侧锋画头部、胸部、腹部、腿部、尾羽，画的过程中逐步加水，上深下浅；以淡墨中锋画翅膀。

3. 用狼毫笔以中墨画爪子、飞羽，用浓墨画翅膀、上部飞羽和尾羽。用羊毫笔蘸淡藤黄染耳部，略加朱磦圈眼部，用淡赭石染翅膀等，用淡花青略加墨染嘴、下颔、胸腹部、翅膀、尾羽和爪子，用胭脂填嘴部上颌，用红色点舌。

10. 雄鹰

1. 用狼毫笔以浓墨中锋勾嘴，圈点眼部、耳部。用中墨虚虚地勾头顶与颈部。

2. 用兼毫笔以浓墨侧锋画肩，逐步加水画背，上深下浅；用淡墨画覆羽；以浓墨中锋画飞羽。

3. 用兼毫笔以浓墨中锋画尾羽，以淡墨侧锋画腹部、腿部。用狼毫笔以中墨中锋画爪子。用羊毫笔淡藤黄染鼻、下颏、爪子，略加朱磦圈眼部、爪子暗部，用淡花青略加墨染嘴部、背部。

二、飞雀画法

1. 白脸山雀

1. 用狼毫笔以浓墨中锋勾嘴，圈点眼部，用侧锋画出头部。用中墨圈点脸颊。

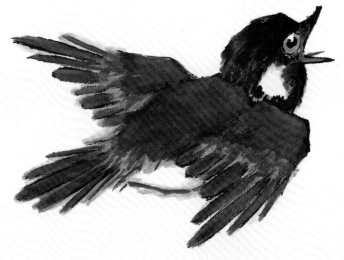

3. 用狼毫笔以浓墨中锋画飞羽、尾羽。待背部略干后，用羊毫笔蘸石青色罩染背部、飞羽、尾羽，用淡赭石染胸腹，在腰部、翅膀与飞羽之间补上淡汁绿（花青加藤黄，下同）。

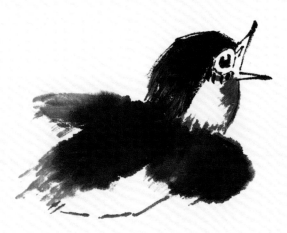

2. 用兼毫笔以浓墨侧锋画背部、翅膀，用淡墨勾腹部。

2. 朱顶雀

1.用狼毫笔以浓墨中锋画眼部、耳部、嘴部，用淡墨画头顶、喉部。

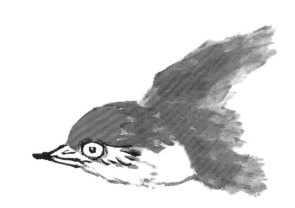

2.用兼毫笔以侧锋调红色（朱磦加曙红，下同）画头顶，用赭墨点乩背部、翅膀。

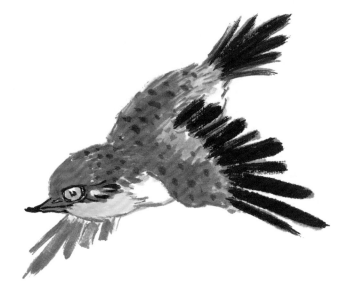

3.用兼毫笔以赭墨中锋画喉部左边的飞羽。用狼毫笔以浓墨中锋画飞羽、尾羽，用淡墨勾腹部，点背上的斑纹。用羊毫笔蘸淡藤黄略加朱磦画喉部，染出胸部、腹部，用淡花青染飞羽、尾羽。

3. 白头鹎

1. 用狼毫笔以浓墨中锋勾嘴，圈点眼部，用中、浓墨画头部，用淡墨勾画喉部。画时须注意头顶和耳羽的留白。

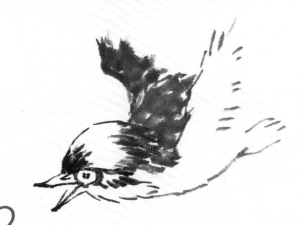

2. 用狼毫笔以中墨画出双翼、背部，用淡墨画出胸腹部、腿部。

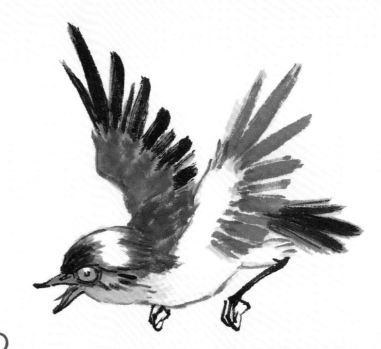

3. 用狼毫笔以中墨画背面飞羽，用浓墨画正面飞羽、尾羽，用浓墨画爪。待干后，用羊毫笔加淡藤黄略蘸朱磦画喉部，染出胸部、腹部，用淡花青染背部、翅膀、飞羽、尾羽。

4. 苍鹭

1. 用狼毫笔以浓墨中锋画嘴、眼、头顶，略加水画喉部，用淡墨勾线画颈部。

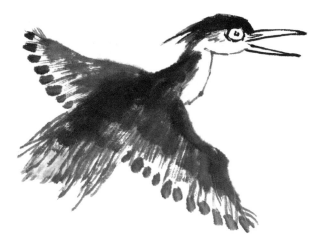

2. 用兼毫笔以浓墨侧锋接颈部画出背部上部，略加水接着画出下部、翅膀，点覆羽。

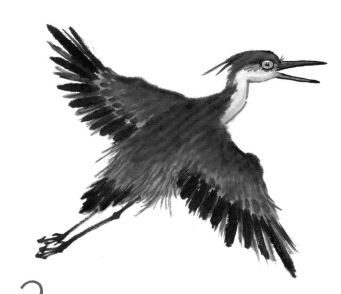

3. 用狼毫笔以浓墨中锋画尾羽、爪、飞羽。最后用头青略加胭脂覆染头顶、背部、翅膀等。

5. 戴菊鸟

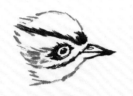

1. 用狼毫笔以浓墨中锋画嘴部、眼部、头部上的条纹，以淡墨勾出头顶、耳部、喉部。

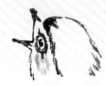

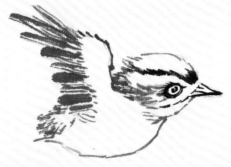

2. 用狼毫笔以中墨中锋勾出上面鸟的翅膀及飞羽、背部、胸部、腹部。用兼毫笔以中墨（笔尖略加浓墨）侧锋连皴带丝出下面鸟的背部、翅膀，用淡墨勾出腹部。

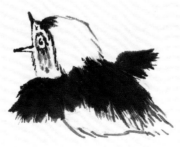

3. 用狼毫笔以浓墨中锋画出飞羽、尾羽，用胭脂画出爪子。用羊毫笔蘸藤黄加朱磦画头顶、背部（靠头部为朱红色、近尾羽和近飞羽呈黄色），用淡赭石点染喉部、胸部、腹部及上面鸟儿飞羽的背面，用淡花青染鸟儿嘴部、眼部、耳部、正面飞羽、尾羽等。

6. 燕子

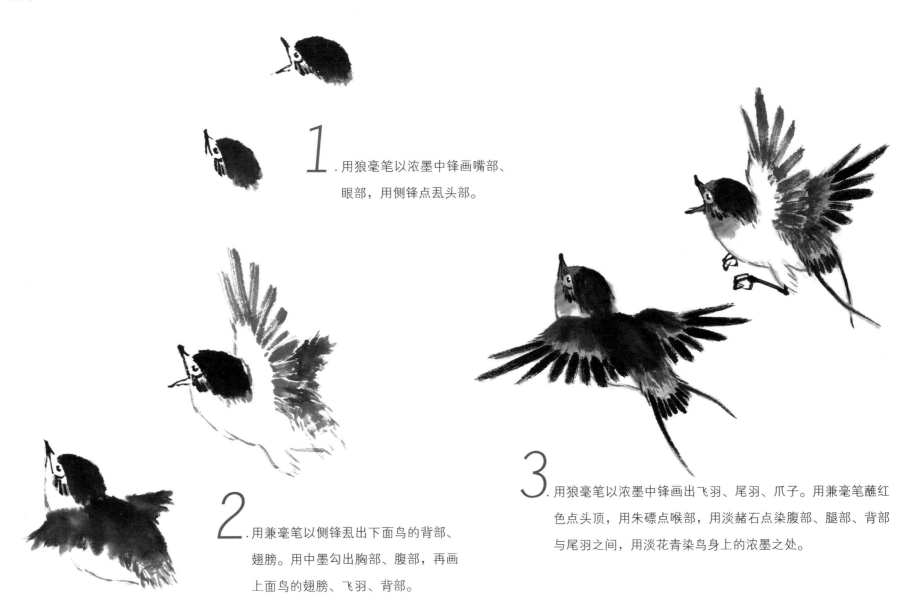

1. 用狼毫笔以浓墨中锋画嘴部、眼部，用侧锋点乩头部。

2. 用兼毫笔以侧锋乩出下面鸟的背部、翅膀。用中墨勾出胸部、腹部，再画上面鸟的翅膀、飞羽、背部。

3. 用狼毫笔以浓墨中锋画出飞羽、尾羽、爪子。用兼毫笔蘸红色点头顶，用朱磦点喉部，用淡赭石点染腹部、腿部、背部与尾羽之间，用淡花青染鸟身上的浓墨之处。

7. 伯劳

1. 用狼毫笔以浓墨中锋勾嘴，圈点眼部和眼角斑纹，用中墨勾出头顶、喉部。

3. 用狼毫笔以浓墨中锋画上面鸟的正面飞羽、尾部，用中墨画出上面鸟的背面飞羽、下面鸟的背面飞羽。用兼毫笔以深赭石染下面鸟的胸部，用淡赭石染两个鸟的背面飞羽，用淡朱磦圈点眼部。用头青染两个鸟的头部、背部、翅膀。

2. 用兼毫笔以赭墨侧锋撇下面鸟的胸部，上面鸟的背部、翅膀。用狼毫笔以中锋中墨勾线画下面鸟的翅膀背部、尾羽，用青灰色（花青加墨，下同）补上头顶和颈部。

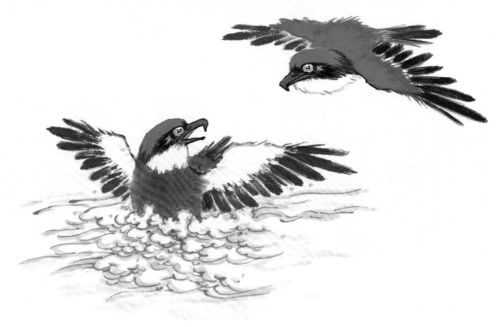

8. 简笔飞雀

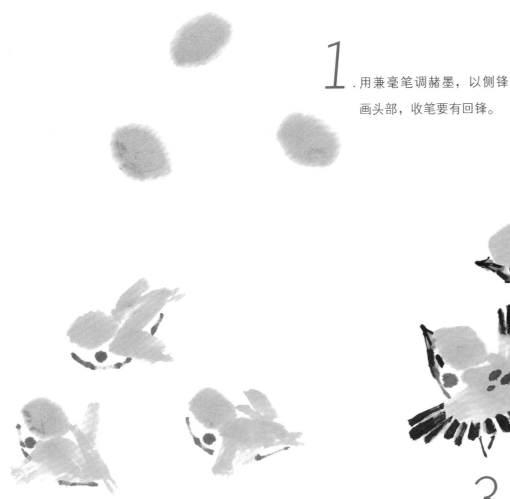

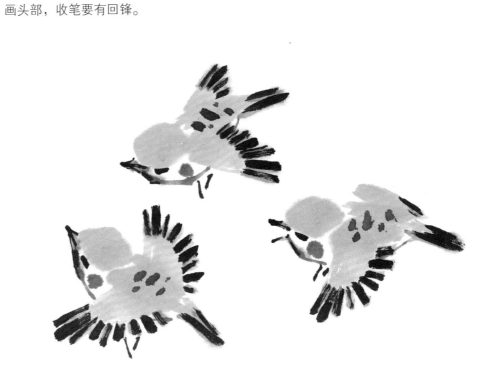

1. 用兼毫笔调赭墨，以侧锋画头部，收笔要有回锋。

2. 用兼毫笔调赭石侧锋画出鸟儿的背部，撇出鸟翅，收笔时速度较快，使翅尖处出现飞白，以表现鸟翅振动的感觉。用狼毫笔以淡墨中锋勾出鸟的胸部、腹部。

3. 用狼毫笔以浓墨中锋画出嘴、眼、飞羽、尾羽、爪，点出背部的黑斑。用羊毫笔调淡花青染鸟儿的嘴、喉、飞羽、尾羽。

三、成对禽鸟画法

1. 相思鸟

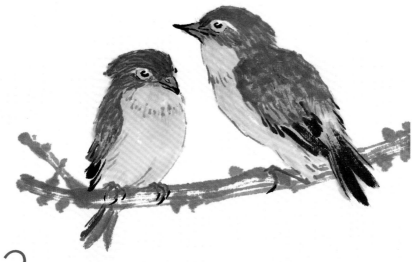

1. 用狼毫笔以浓墨中锋画嘴部、眼部，用兼毫笔以中墨侧锋有深浅地画出头部，勾线画喉部。

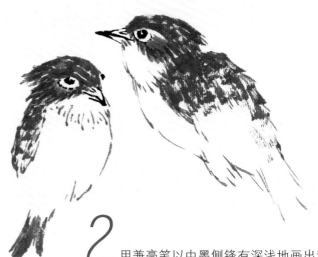

2. 用兼毫笔以中墨侧锋有深浅地画出背部，用干而淡的线条勾画出胸部、腹部、腿部及左边鸟儿的尾羽。

3. 用狼毫笔以淡墨中锋勾出覆羽，以浓墨画出飞羽、尾羽。用羊毫笔调藤黄（笔尖略调朱磦）染喉部、胸部、腹部、腿部，待头部、背部干后用汁绿色罩染，最后用曙红画嘴及翅尖，再以深赭石画爪。

2. 喜鹊

1. 用狼毫笔以浓墨中锋画嘴部、眼部、头顶，略加水以侧锋有深浅地画出耳部、喉部。

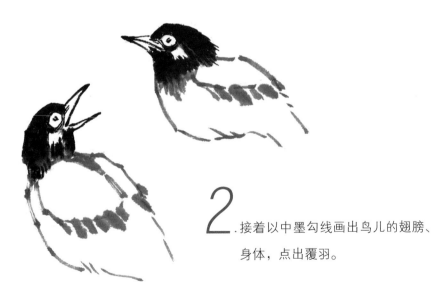

2. 接着以中墨勾线画出鸟儿的翅膀、身体，点出覆羽。

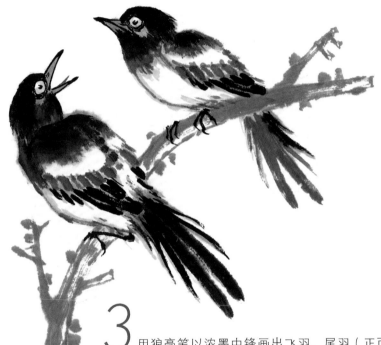

3. 用狼毫笔以浓墨中锋画出飞羽、尾羽（正面深背面浅），勾画爪子。给墨加水，用兼毫笔以侧锋从深到浅画出背部。待干后，用羊毫笔以淡赭水衬染胸部、腹部、背面尾羽等处，用淡朱磦圈眼，用淡花青染嘴、背、飞羽、正面尾羽等处，用红色点舌。

3. 寿带鸟

1. 先画左边鸟儿，用狼毫笔以浓墨中锋画嘴部、眼部、头顶、喉部。略加水，以侧锋有深浅地画出耳部、喉部，接着用中墨勾线画出鸟儿的背部、胸腹部、少许尾羽，点出覆羽。

2. 接着用同样的方法再画右边的鸟儿。

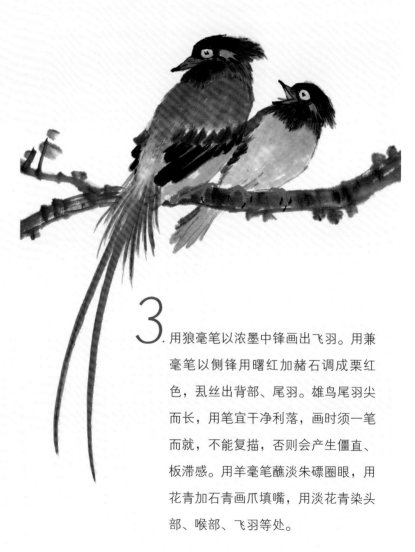

3. 用狼毫笔以浓墨中锋画出飞羽。用兼毫笔以侧锋用曙红加赭石调成栗红色，丝丝出背部、尾羽。雄鸟尾羽尖而长，用笔宜干净利落，画时须一笔而就，不能复描，否则会产生僵直、板滞感。用羊毫笔蘸淡朱磦圈眼，用花青加石青画爪填嘴，用淡花青染头部、喉部、飞羽等处。

4. 黄胸鹀

1. 用狼毫笔以浓墨中锋勾嘴，圈点眼。略加水，点
乱喉部，头顶用淡墨勾出。

2. 接着用淡墨画出翅膀、胸部、腹部、腿部、覆羽、背部松
散羽毛等，用兼毫笔以赭墨侧锋画头部、背部、翅膀、左
边鸟儿胸前斑点、右边鸟儿背部松散的羽毛。

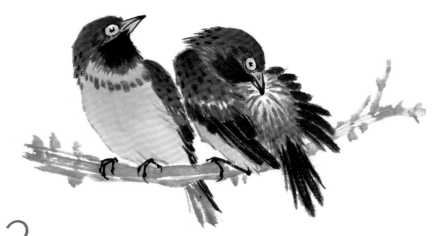

3. 用狼毫笔以浓墨中锋画出飞羽、尾羽（反面淡墨），勾爪子，并
点上背斑，顺手点上胸前斑点。用羊毫笔调藤黄色填入鸟嘴、胸
部、腹部等处。待鸟头、背、翅膀干后，再用淡赭水统罩一遍，
注意深浅变化，切忌平涂。

5. 鹌鹑

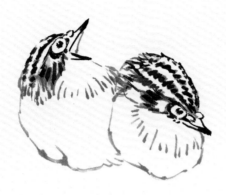

1. 用狼毫笔以浓墨中锋勾嘴，圈点眼部、头部斑纹，用淡墨勾画喉部、胸部。

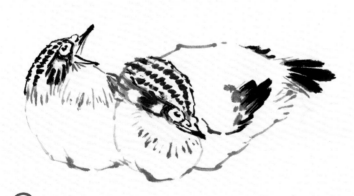

2. 接着用淡墨画出翅膀、身体轮廓线，用浓墨画出飞羽、尾羽。

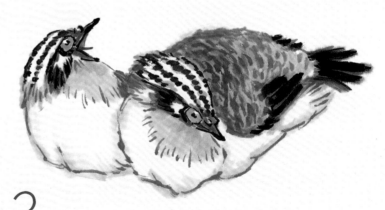

3. 用兼毫笔以赭墨点背部斑点。用羊毫笔蘸淡硃磦圈眼，调藤黄（笔尖略调朱磦）染喉部，用淡花青填嘴部、耳部、飞羽、尾羽。再用淡赭水罩背部、头顶斑纹、身体轮廓线等。

6. 棕腹仙鹟

1. 用狼毫笔以浓墨中锋画嘴部、眼部、头顶，略加水，以侧锋有深浅地画出耳部、喉部勾线。

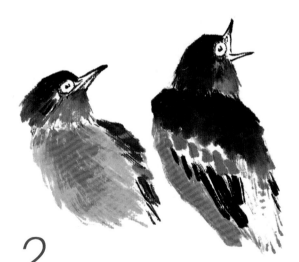

2. 接着以中墨加浓墨画出喉部、翅膀、飞羽，用中墨点出覆羽。用兼毫笔蘸赭石画出胸部、腹部、腿部。

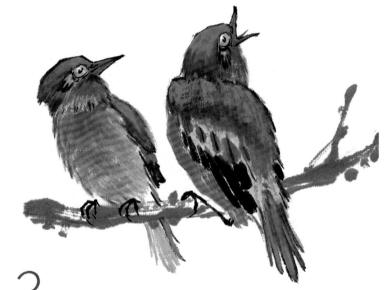

3. 用狼毫笔以浓墨中锋画出飞羽、尾羽（正面深反面赭石），勾画爪子。待干后，用兼毫笔以侧锋调头青从深到浅染头顶、背部、飞羽、尾羽。用羊毫笔以淡朱磲圈眼，用淡花青染嘴，用汁绿染腰部等处，用红色点舌。

7. 丹顶鹤

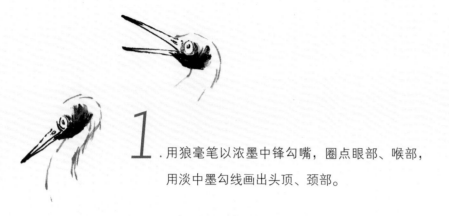

1. 用狼毫笔以浓墨中锋勾嘴，圈点眼部、喉部，用淡中墨勾线画出头顶、颈部。

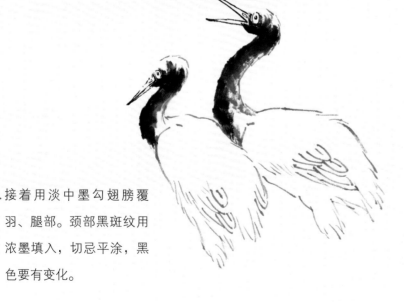

2. 接着用淡中墨勾翅膀覆羽、腿部。颈部黑斑纹用浓墨填入，切忌平涂，黑色要有变化。

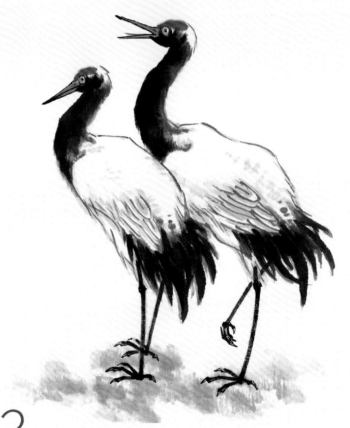

3. 用狼毫笔以浓墨中锋补上双足、飞羽。再在各结构处，用羊毫笔调淡赭水衬出明暗，用红色点头顶、舌，用淡花青染嘴、喉、颈、飞羽等。

8. 孔雀

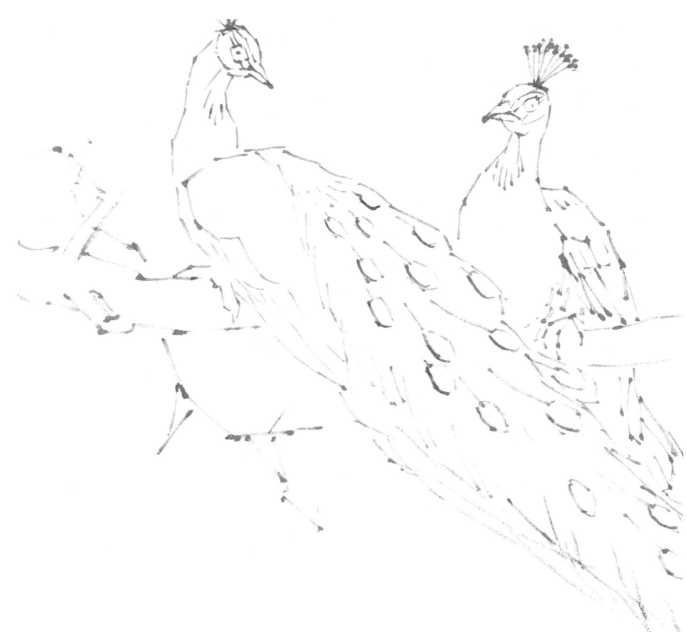

（1）先用棉柳木炭条起草，画好轮廓线。

（2）从头部到身体各部分别深入画出。

第一，雄蓝孔雀头部与身体部分。

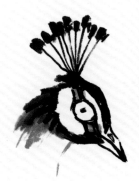

1. 用狼毫笔以浓墨中锋勾嘴，圈点眼部，顺手甩出头部、颈部。

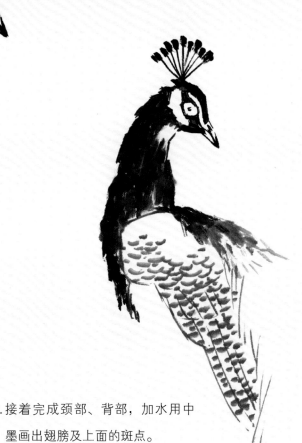

2. 接着完成颈部、背部，加水用中墨画出翅膀及上面的斑点。

3. 用狼毫笔以浓墨中锋画出飞羽部分。用兼毫笔以侧锋加石青点染头部、颈部、背部、飞羽。用羊毫笔以汁绿少许染背部（上深下浅），用赭石染下面飞羽。

第二，雄蓝孔雀覆羽花翎。

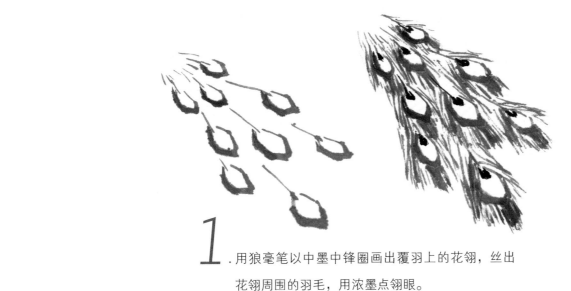

1. 用狼毫笔以中墨中锋圈画出覆羽上的花翎，丝出花翎周围的羽毛，用浓墨点翎眼。

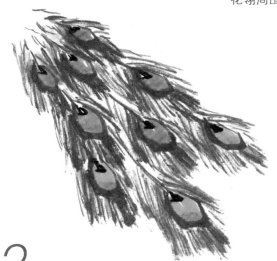

2. 用兼毫笔以侧锋调赭石填花翎并疏疏地擦出花翎周围的羽毛。

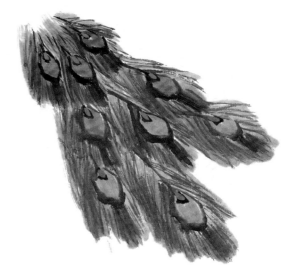

3. 接着用头青点翎眼，用羊毫笔调汁绿染花翎周围的羽毛，要注意色彩的深浅变化，一般情况下是前深后浅、上浅下深。

第三，雌孔雀。

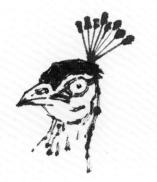

1.用狼毫笔以中墨中锋勾嘴，圈点眼部、头部。

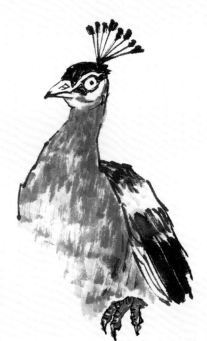

2.接着画出颈部、背部、翅膀部分、尾羽，用浓墨中锋画出飞羽，勾出爪子。

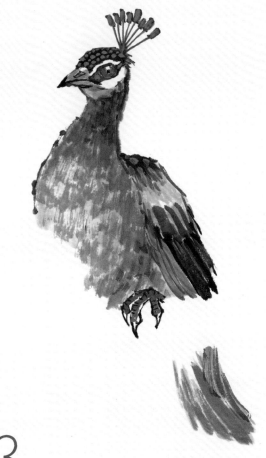

3.用兼毫笔以侧锋调石青点染头部、颈部、背部、飞羽、尾羽。用羊毫笔蘸汁绿少许染背部（上深下浅），用赭石染下面飞羽。

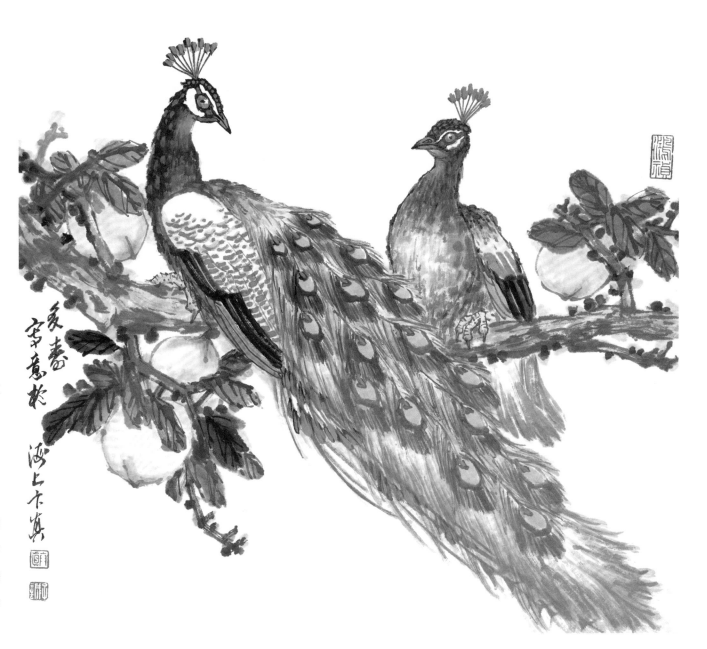

（3）总体调整。

待画面干后，为显示整体效果，再细心收拾下。对头部、颈部、背部、翎眼等，根据画面效果，复加头青色；花翎周围的羽毛，部分再染些汁绿；最后加上蔬果等。

用色小诀窍：画孔雀覆羽花翎，轮廓勾线后，上色时一般先上赭石，因为赭石是石色（矿物质颜料），不易掩盖，然后用汁绿复染，两色交映就会产生金色的效果。

五、范画

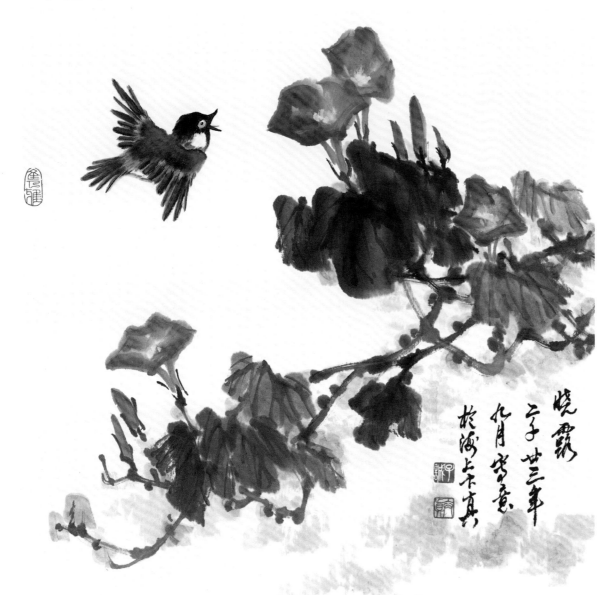

山雀牵牛花

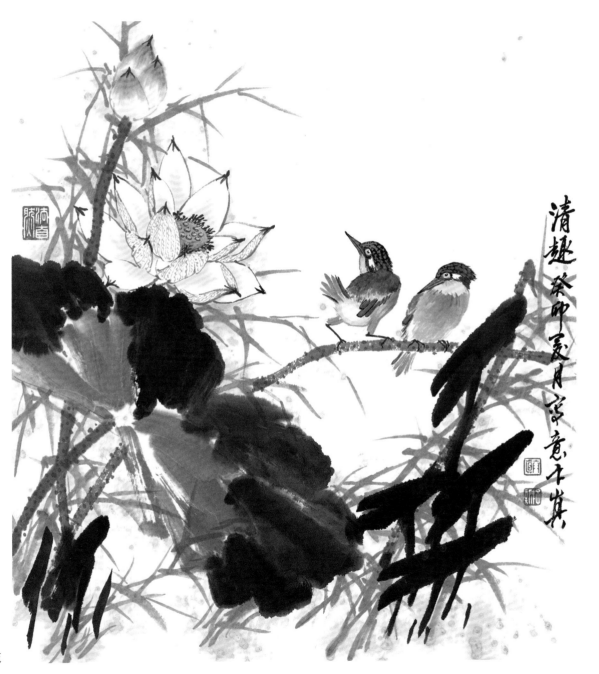

翠鸟荷花

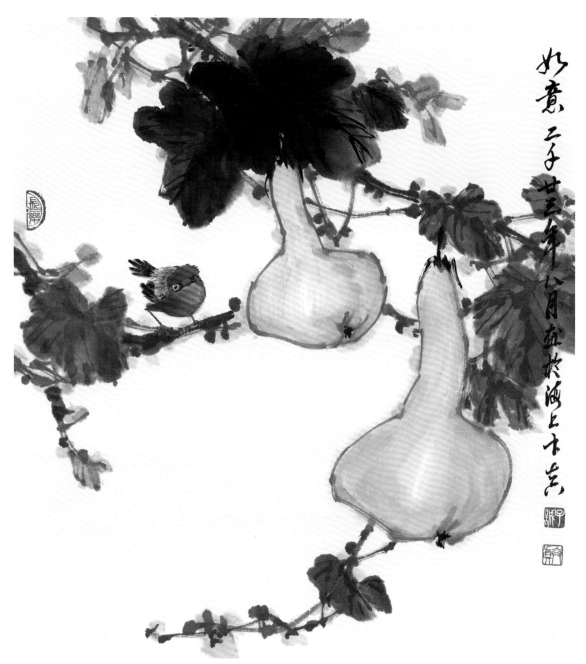

红点颏葫芦

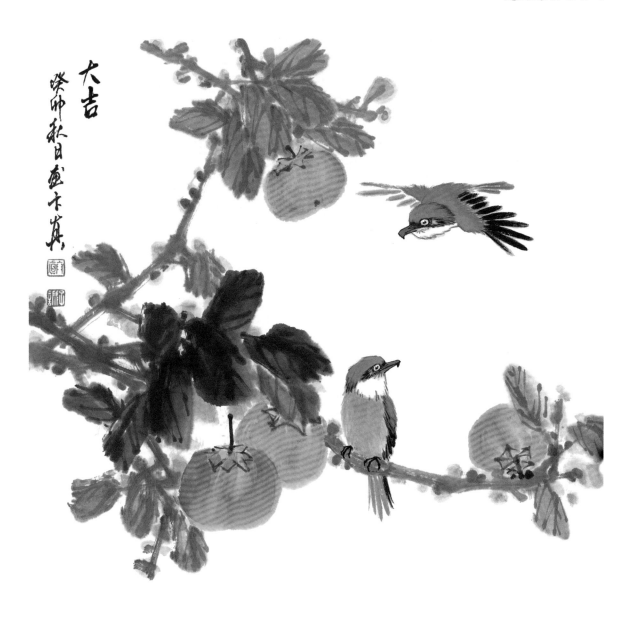

伯劳柿子

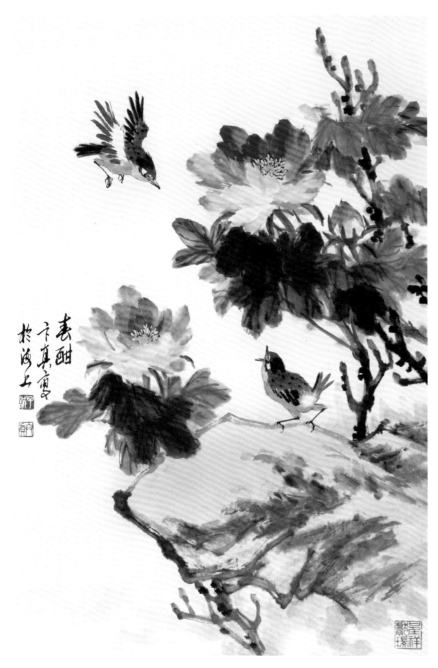

朱顶雀牡丹

茶花喜鹊

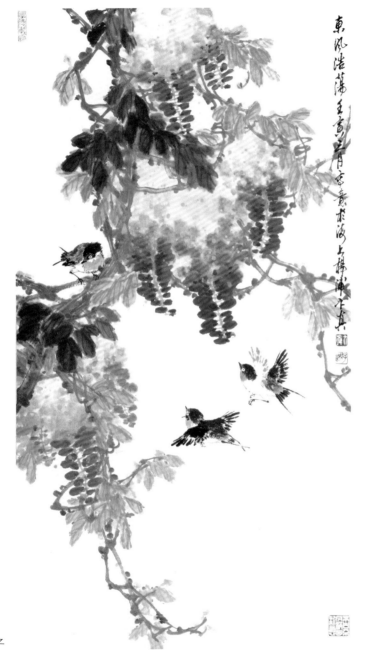

紫藤燕子

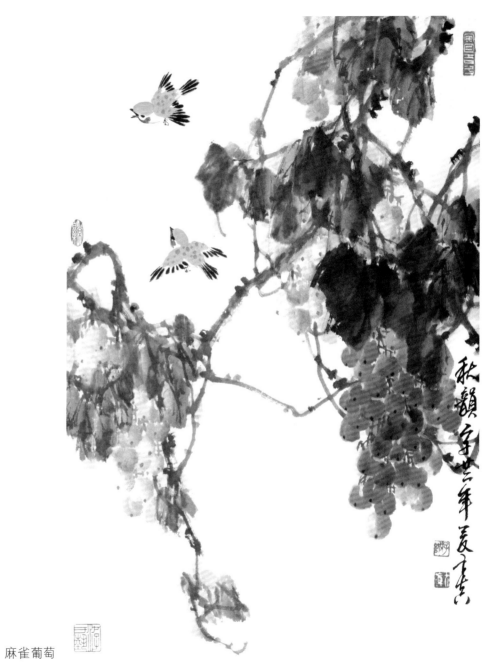

麻雀葡萄

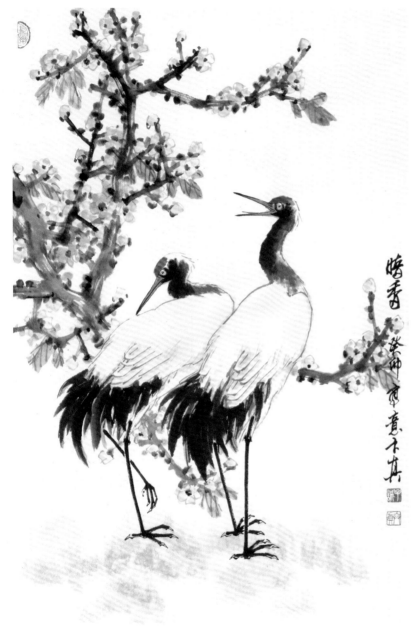

仙鹤蜡梅

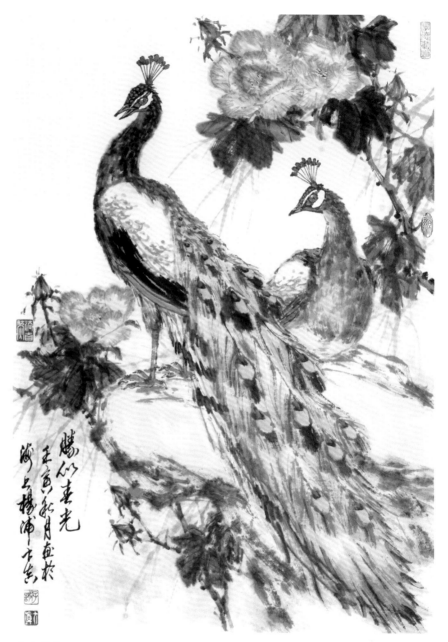

孔雀芙蓉